DRAW TO LEARN
¡ESPAÑOL!

CHRONICLE BOOKS

SAN FRANCISCO

Library of Congress Cataloging-in-Publication Data
available.

ISBN: 978-1-4521-1898-7

Manufactured in China.

Design and Illustration by ELOISE LEIGH

10 9 8 7 6 5 4 3 2 1

Chronicle Books LLC
680 Second Street
San Francisco, CA 94107

www.chroniclebooks.com

HOW TO USE THIS BOOK

Each page of this book features a number of words and phrases for you to illustrate. Most are grouped into specific categories and focus on everyday objects and activities one would likely encounter while traveling. Other prompts introduce more basic vocabulary, such as common phrases, pronouns, and articles. English translations for each word or phrase are located on the side of the same page (to be read left to right) in case you get stuck. There's no right way to work your way through—just let your curiosity be your guide! A great way to start is by flipping through the pages and seeing which prompts appeal to your creative self. Some prompts, such as "an outdoor café" or "my passport," will readily conjure up familiar images. Others, such as "pardon me" or "of course," might require extra imagination (but are usually the most fun to draw!). As you illustrate each word or phrase, you will begin to connect the words and phrases to the images they describe. Reinforce this connection by revisiting completed illustrations often and repeating the translated terms while admiring your work. And after you finish, use this book as a template for creating your own workbook. Grab any blank notebook and begin filling it with all the new words and phrases you pick up along your journeys!

El aeropuerto

El avión

Mi pasaporte

El número de vuelo

Tu billete

Su tarjeta de embarque

Un mapa de Madrid

Una habitación de no fumadores

Hora de salida

¡Que tengas un buen viaje!

Montañas cerca de la costa

norte, sur, este, oeste

VIAJES

Toda una semana en el campo

Un taxista

El conductor de taxi

¿Cómo llego al centro?

¡Al Prado!

Un día en la playa

Una noche bailando

La guía de viaje

Un guía de turismo con cabello moreno y lentes

Aquí

Allá

Un restaurante

Un café al aire libre

Un pequeño aperitivo

Un plato principal grande

Un postre delicioso

Una buena propina

Nuestra reservación

Una mesa para dos

Una mesa afuera

¡La cuenta, por favor!

Breakfast of scrambled eggs and orange juice / Lunch of a potato omelet and fresh watermelon drink

Desayuno de huevos revueltos y
jugo de naranja

Almuerzo de tortilla de patatas y
agua fresca de sandía

Una merienda de empanadas y cerveza

Una cena de paella de vegetales con
vino blanco seco

Un trago después de cenar

¡Salud!

Soy vegetariano/vegetariana.

Tu menú

Un hotel caro

Un hostal barato

La oficina de correos

El buzón de correo

Una tarjeta postal

Una estampilla postal

La biblioteca

Una tienda de antigüedades

Un estadio de deportes

Una plaza pública

Un artista callejero junto a la Sagrada Familia

Un turista en el Museo Picasso

El puente

Un barrio

Un jardín, un estanque y patos

Un paseo al lado del mar

Tú y yo

Él y ella

Ellos y nosotros

Éstos y ésos

Su padre

Mi madre

Su hermana

Tu hermano

Una chica triste

Un chico felíz

Un hombre hermoso

La mujer bella

Una casa con una puerta, ventanas, y un árbol

A house with a door, windows, and a tree

Un dormitorio con una cama, un armario, y una cómoda

Un comedor con una mesa, sillas, y platos

Un baño con una tina de baño y un inodoro

Una sala con un televisor, un sofá, y una silla

A bathroom with a bathtub and a toilet / A living room with a television, a couch, and a chair

Una cocina con una estufa, un microondas,
y un refrigerador

Un apartamento en La Rambla 102

Un abrigo

Dos pares de pantalones

Tres zapatos

Cuatro blusas

Cinco pantalones cortos

Seis calcetines

Siete vestidos

Ocho corbatas

Nueve camisas

Diez sombreros

Un número de teléfono

Tu dirección

Lunes en el mercado

Martes en el parque

Miércoles en la granja

Jueves al cine

Viernes en la discoteca

Sábado en el ballet

Domingo en la iglesia

Un fin de semana en el bosque

Lluvia en primavera

Sol en verano

SEASONS

Sun in summer

Viento en otoño

Nieve en invierno

Una bicicleta roja

Una llave vieja

Una cámara nueva

Un ordenador descompuesto

Un teléfono celular

Mi mochila

Un perro negro

Hay dos balones de fútbol.

A black dog / There are two soccer balls.

Al lado de

Entre

Lejos de

Cerca de

Arriba

Abajo

Detrás

Frente a

¡Hola!

¡Adiós!

¡Buenos días!

¡Buenas noches!

¿Cómo?

¿Qué?

¿Dónde?

¿Cuándo?

Temprano hoy día

Tarde mañana

¿Qué hora es?

Son las ocho de la noche.

Una hora

Treinta minutos

Sí, por favor.

No, gracias.

¡Por nada!

¡Disculpa!

¡Qué lindo!

¿Cuánto cuesta?

¡Cuidado!

¿Cómo se dice . . . ?

Es bueno.

Es malo.

Hace calor.

Hace frío.

¿Cómo estás?

Me siento enfermo.

Lo siento.

¡Por supuesto!

¡Me gusta el español!